TEXTO:
MARÍA ROSA LEGARDE

ILUSTRACIONES:
MARTINA MATTEUCCI
MATÍAS LAPEGÜE

EL MARAVILLOSO NUNDO DE LAS MARIPOSAS

ARTE-TERAPIA PARA COLOREAR

EDICIONES
Lea

EL MARAVILLOSO MUNDO DE LAS MARIPOSAS
ARTE-TERAPIA PARA COLOREAR
es editado por
EDICIONES LEA S.A.
Av. Dorrego 330 C1414CJQ
Ciudad de Buenos Aires, Argentina.
E–mail: info@edicioneslea.com
Web: www.edicioneslea.com

ISBN 978-987-718-393-1

Primera edición. Impreso en Argentina.
Junio de 2016. Grafica MPS S.R.L.

Legarde, María Rosa
 El maravilloso mundo de las mariposas : arte-terapia para colorear / María Rosa Le-
garde ; ilustrado por Martina Matteucci ; Matías Lapegüe. - 1a ed . - Ciudad Autónoma
de Buenos Aires : Ediciones Lea, 2016.
 72 p. : il. ; 23 x 25 cm. - (Arte-terapia / Legarde, María Rosa; 8)

 ISBN 978-987-718-393-1

 1. Color. 2. Dibujo. I. Matteucci, Martina, ilus. II. Lapegüe, Matías , ilus. III. Título.
CDD 291.4

introducción

"El aleteo de las alas de una mariposa puede provocar un tornado del otro lado del mundo". Así reza una vieja frase para explicar la cadena de causas y consecuencias que desembocan en la realidad. Quizás sea un poco exagerada, pero aplica perfectamente al libro que presentamos a continuación. Transformación, renacimiento, la posibilidad de liberarnos de las ataduras de lo cotidiano, son algunas de las ideas que sobrevuelan nuestra mente cuando pensamos en las mariposas. Estos coloridos seres nos recuerdan que es posible cambiar, recomenzar, abandonar un estado para pasar a otro que lo trascienda. También nos permiten recuperar la noción de lo efímero de la vida, de su fugacidad, la importancia de otorgarle a cada instante el estatus de un único instante, puesto que no hay más que presente y en el presente está el secreto de nuestra existencia. Pintar estas imágenes constituye un ejercicio de creatividad, imaginación y concentración, un modo para vincularnos con nuestro espíritu a través del arte, un arte tan fugaz como la fugacidad que marca la vida de una mariposa. ¿Qué hay en el color, en las formas, en el contacto con la naturaleza? ¿Por qué pintar estas imágenes nos conduce a un camino hacia dentro de nuestra alma? Porque acalla el murmullo de la mente, nos mantiene alejados de los problemas cotidianos, nos libera de las preocupaciones. Por supuesto, no se trata de un mecanismo autómata. Debemos tener un firme compromiso con nuestra búsqueda para hallar, por fin, lo que necesitamos para estar mejor. Si queremos encontrar la paz, la armonía, la transformación y la oportunidad de cambio, entonces debemos dejar que estas mariposas nos conduzcan, nos liberen, nos lleven en el vuelo de sus alas a un viaje alrededor de nosotros mismos, hacia lo más profundo de la voz de nuestra

consciencia. No se trata sólo de pintar, sino de explorar las posibilidades de nuestra mente, las honduras de nuestro espíritu. ¿Qué hay más allá de lo que vemos? Es una pregunta que sólo nosotros podemos responder. Estas imágenes funcionan como un vehículo que nos llevará a encontrar esas respuestas.

La vida breve de las mariposas, su colorido, su delicadeza, la posibilidad de trascender esta experiencia para convertirse en algo más, son enseñanzas que dibujará nuestra mente a medida que avancemos en este camino de auto-exploración. Será necesario entregarles a estos hermosos seres alados la posibilidad de llevarnos en su vuelo hacia otros planos de existencia, hacia rincones sin explorar de nuestro acontecer diario. Es que a veces estamos tan preocupados por nuestra vida en la superficie, que olvidamos el poder que reside dentro de cada uno de nosotros: somos capaces de ser algo más que lo que vemos cada día. Profunda en nuestro espíritu se halla la puerta que conduce hacia una transformación que nos hará más sabios, más libres, más conscientes de que la vida no es otra cosa que un proceso que tiene un principio y un final, pero que en realidad no termina nunca, jamás deja de sorprendernos, siempre significa la posibilidad de volver a empezar para hacer las cosas de otra manera.

El arte-terapia vincula a nuestro cuerpo con nuestras emociones, el plano de la realidad con el sutil espacio que se abre ante nosotros cuando dejamos que caigan las barreras de lo cotidiano. Es una oportunidad para regalarnos, un oasis en medio de la tierra arrasada que dejan las preocupaciones de cada día. ¿Acaso las mariposas, sus flores, sus árboles, el cielo que recorren, pueden ayudarnos a ser menos esclavos de lo urgente, de lo difícil, de lo falsamente necesario para seguir adelante? Por supuesto, y también nos pueden enseñar con el ejemplo. Su vida fugaz nos recuerda que el tiempo es aquí y ahora. Su belleza nos alienta a seguir adelante para abandonar las ataduras y volar, ser libres, recuperar el espíritu que creíamos perdido.

Estas mariposas son una vía hacia algo más allá de nuestro entendimiento. Hacia una luz que espera para brindarnos todo su brillo, todo su color, toda la energía de un mundo dispuesto a volar hacia nuestro encuentro.

Ilustración página anterior
Martina Matteucci

Ilustración página anterior
Matías Lapegüe

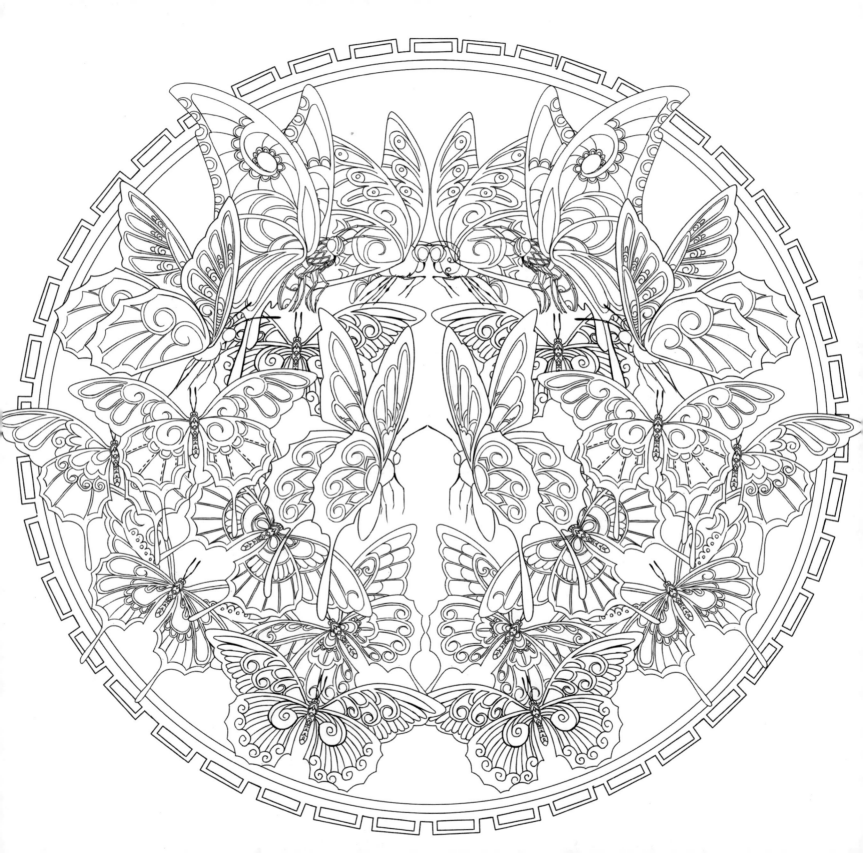

Ilustración página anterior
Martina Matteucci

Ilustración página anterior
Matías Lapegüe

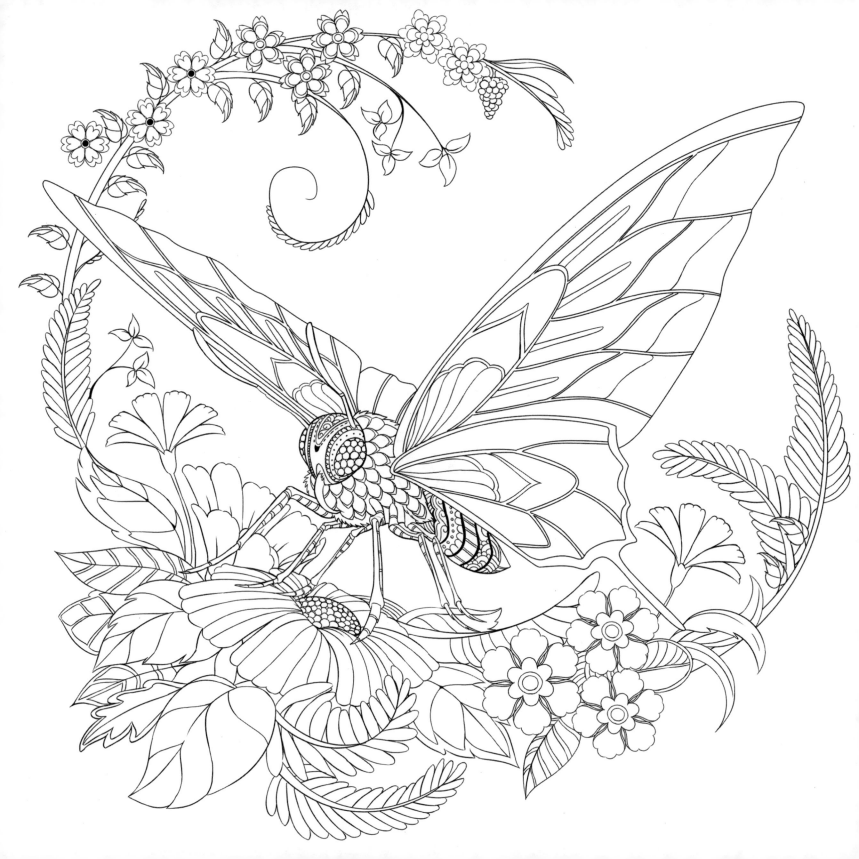

Ilustración página anterior
Martina Matteucci

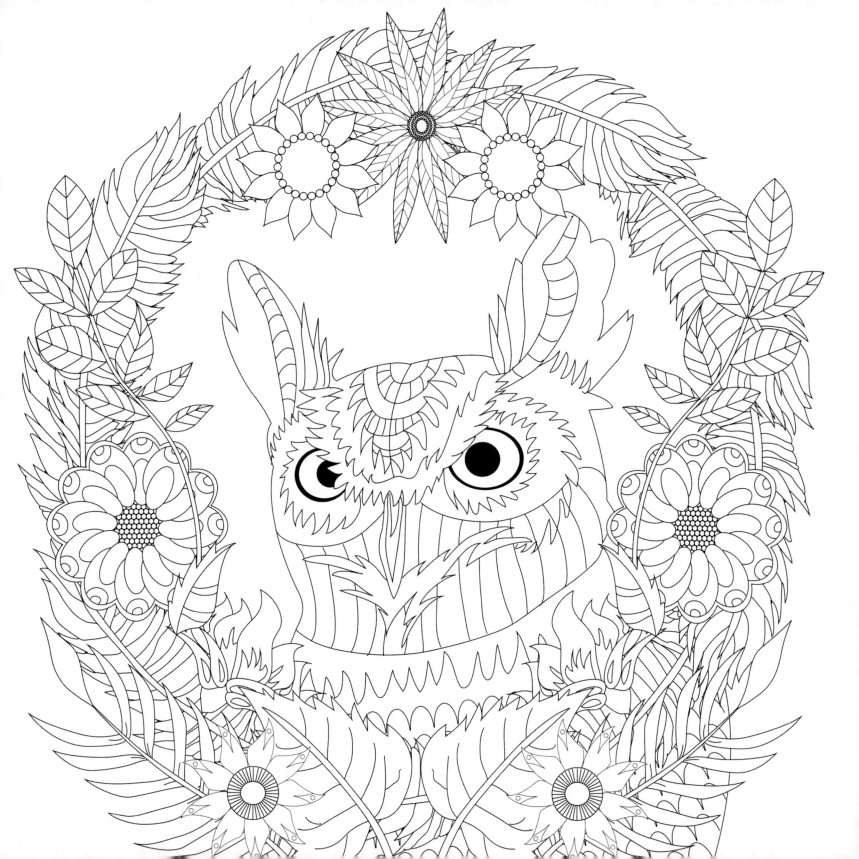

Ilustración página anterior
Matías Lapegüe

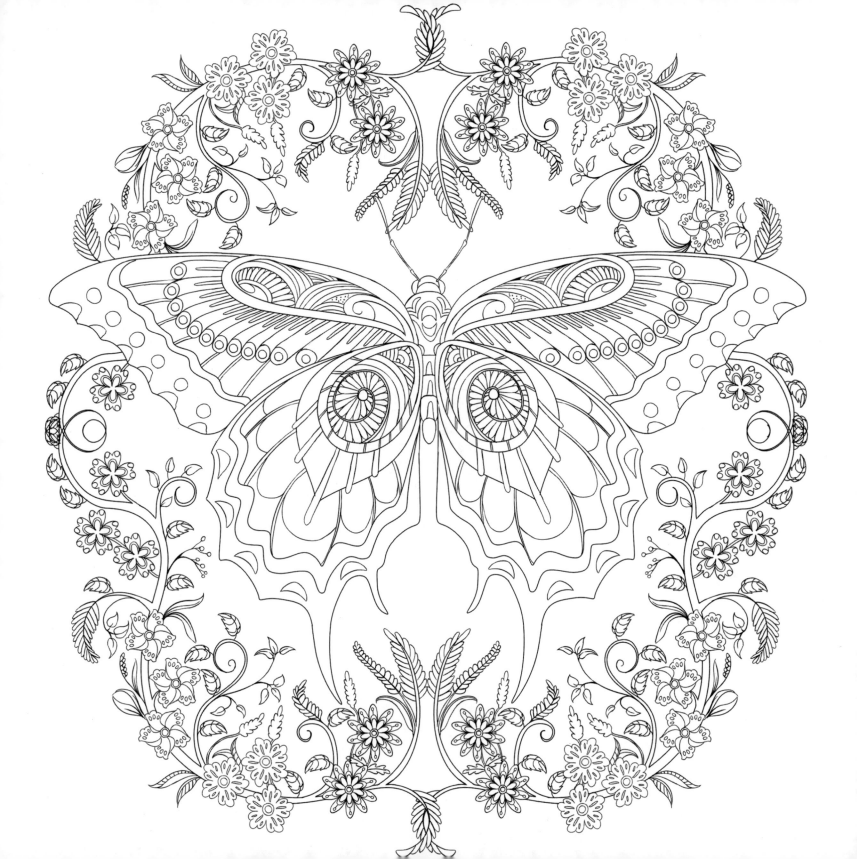

Ilustración página anterior
Martina Matteucci

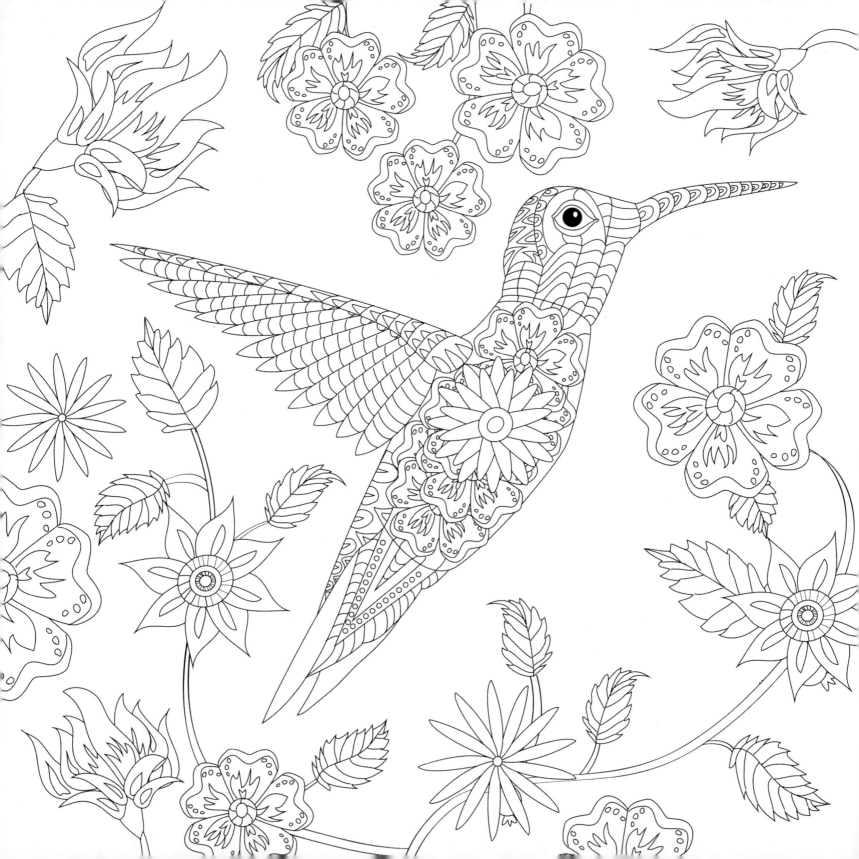

Ilustración página anterior
Matías Lapegüe

Ilustración página anterior
Martina Matteucci

Ilustración página anterior
Matías Lapegüe

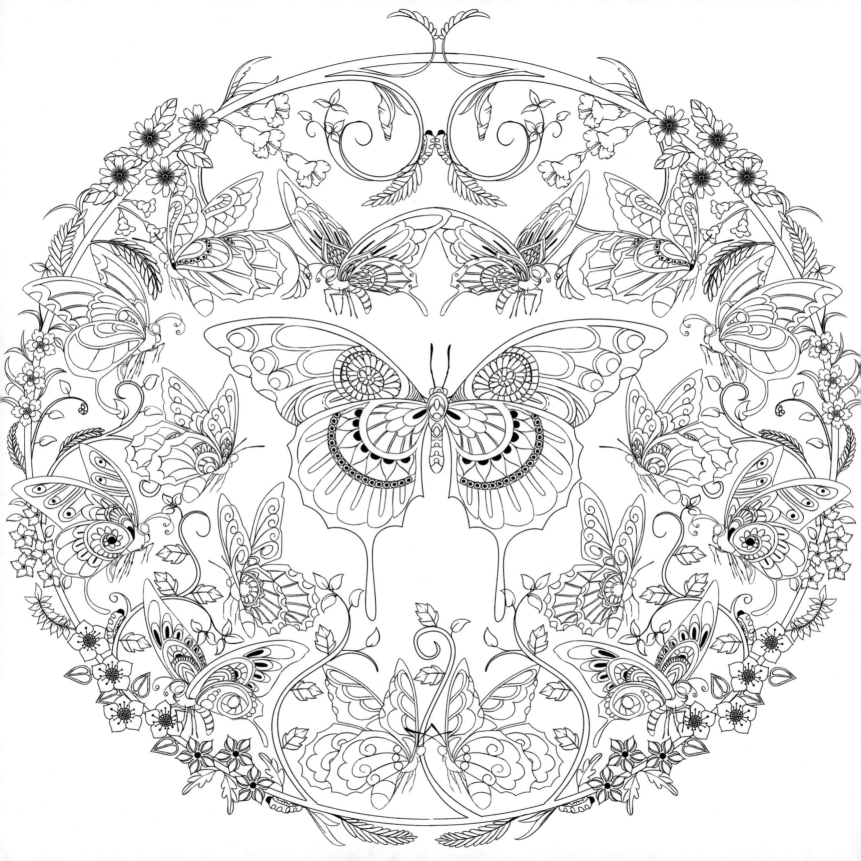

Ilustración página anterior
Martina Matteucci

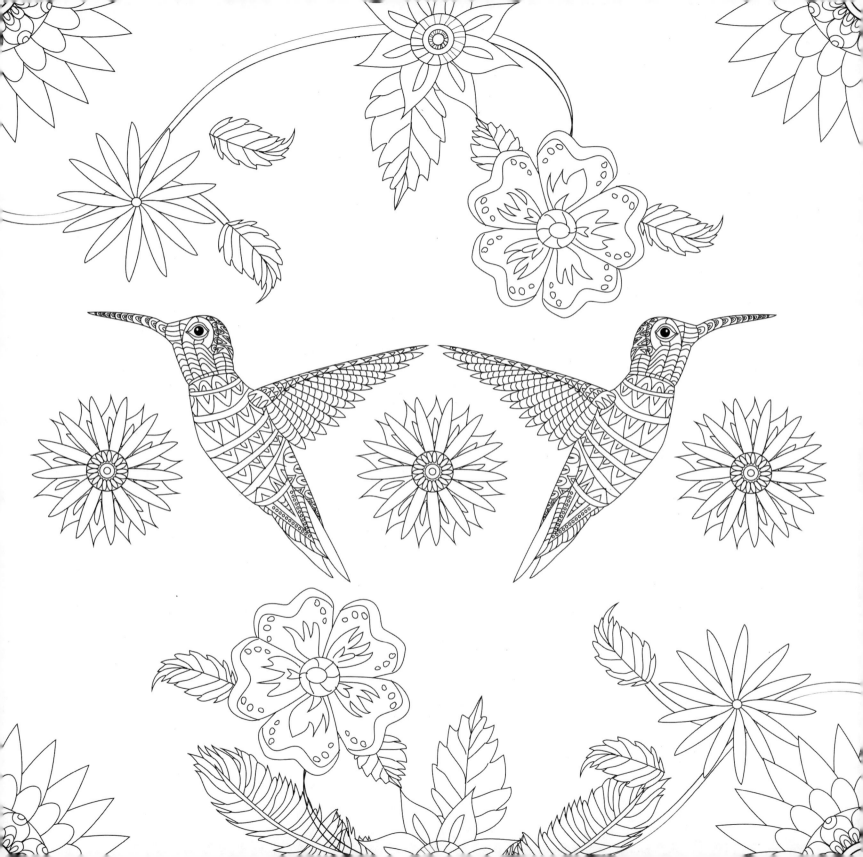

Ilustración página anterior
Matías Lapegüe

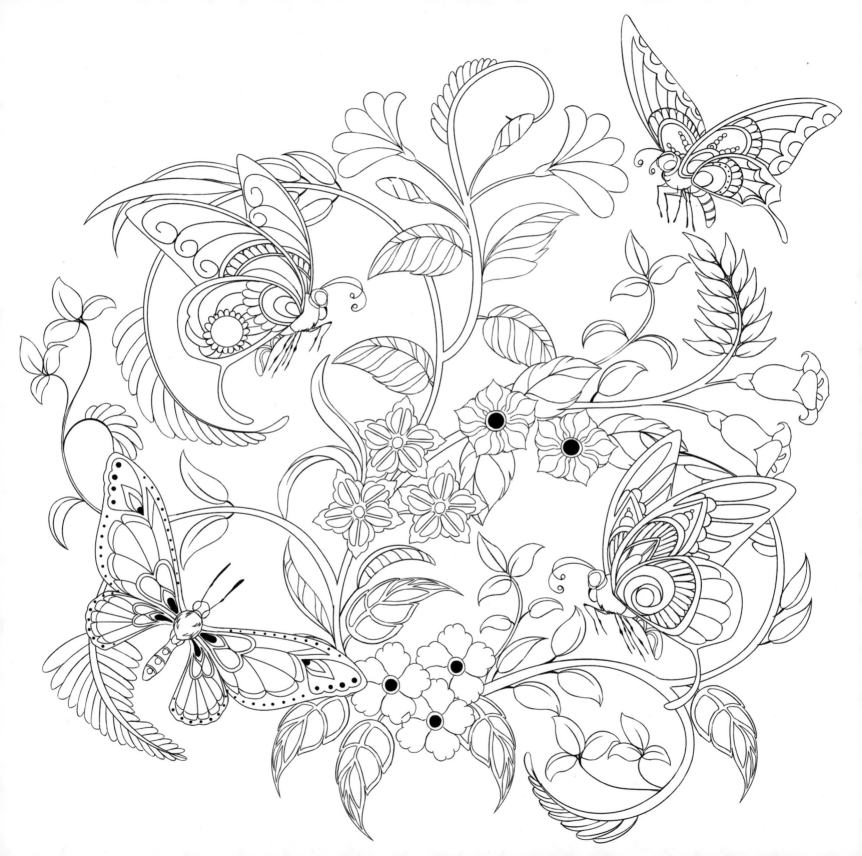

Ilustración página anterior
Martina Matteucci

Ilustración página anterior
Matías Lapegüe

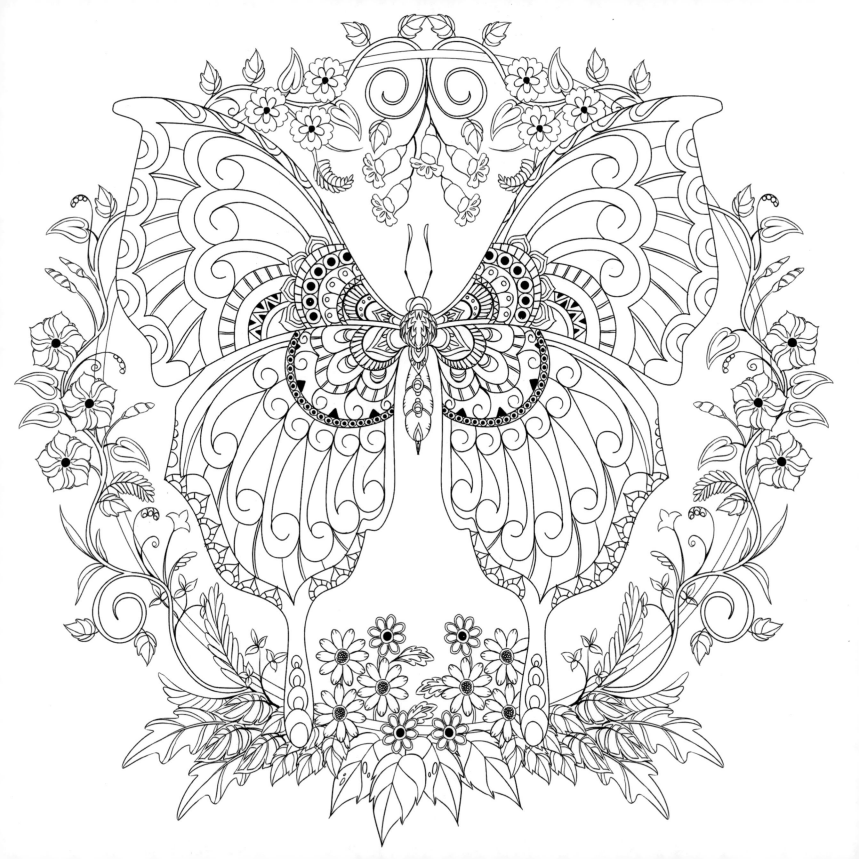

Ilustración página anterior
Martina Matteucci

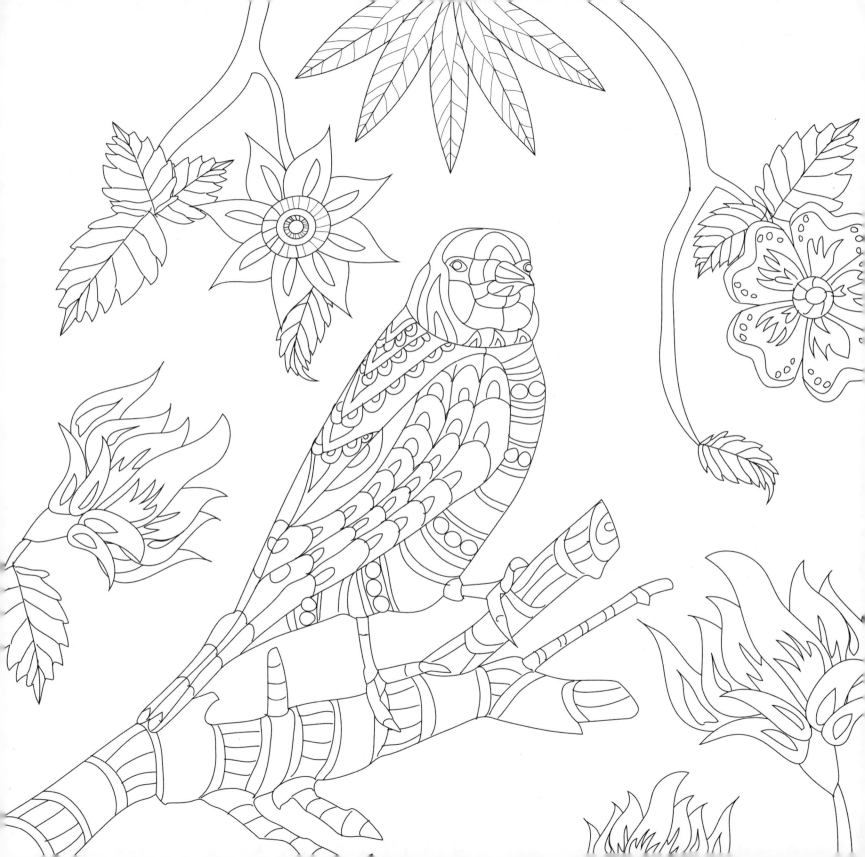

Ilustración página anterior
Matías Lapegüe

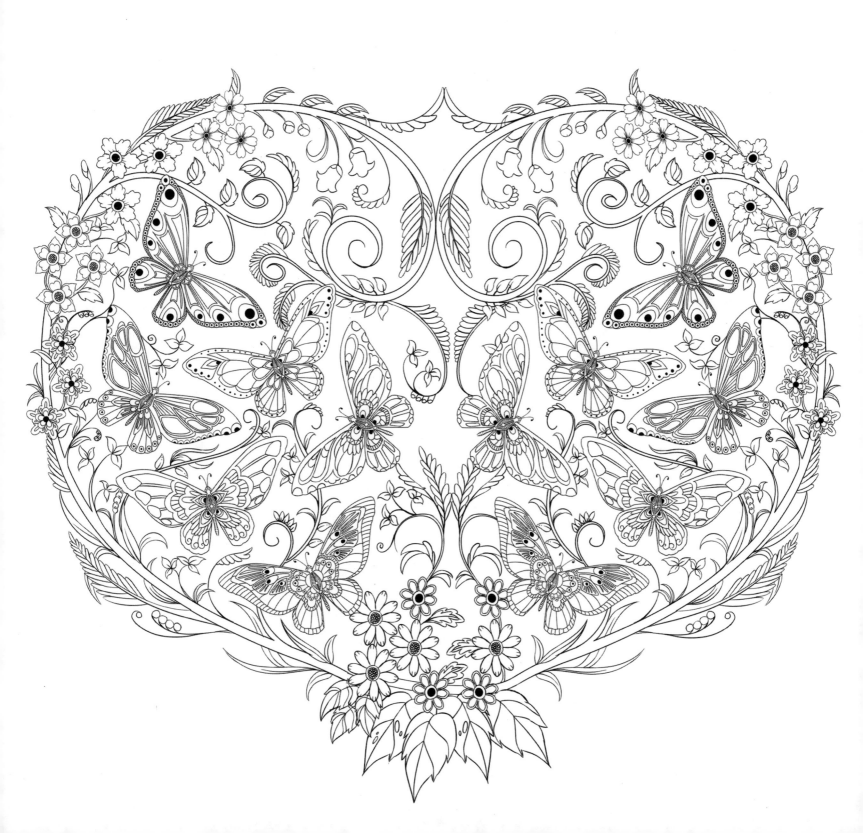

Ilustración página anterior
Martina Matteucci

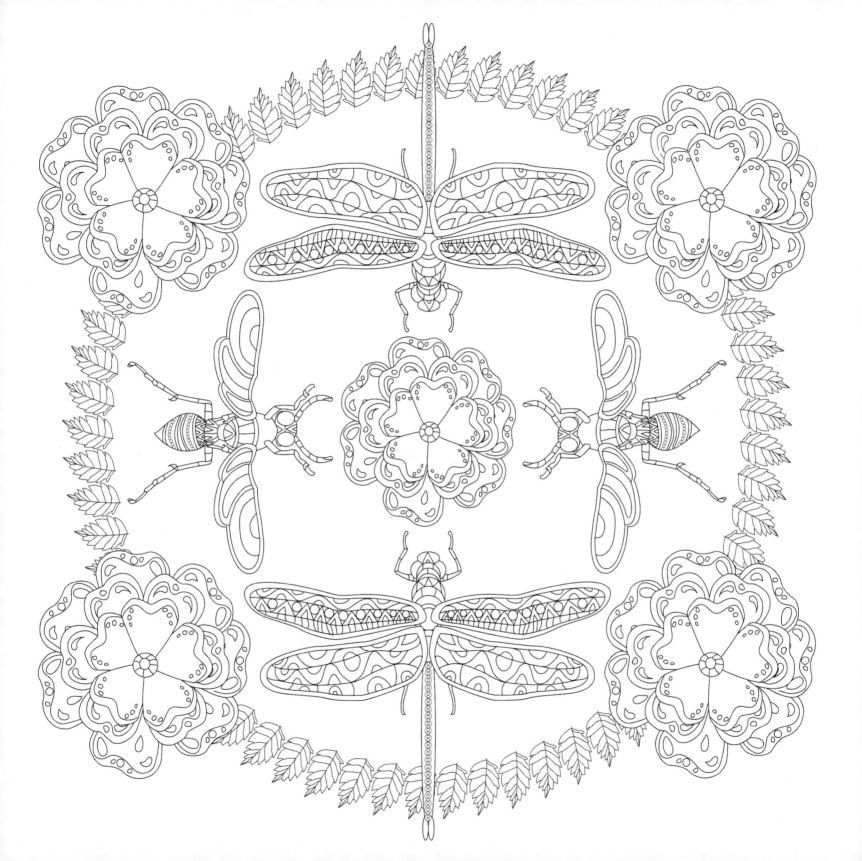

Ilustración página anterior
Matías Lapegüe

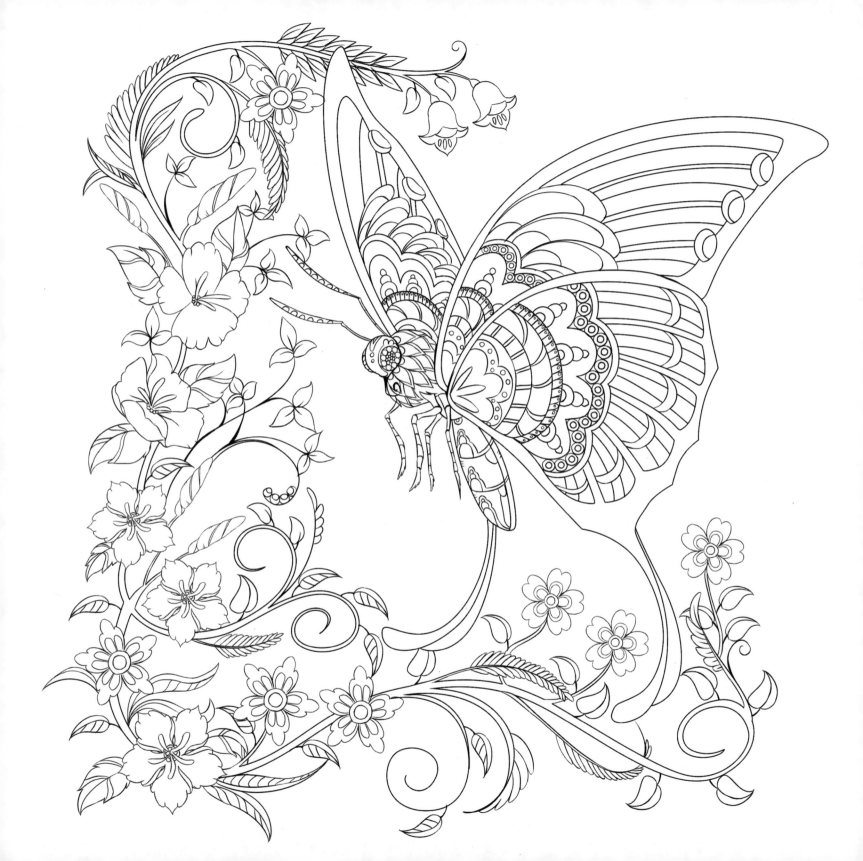

Ilustración página anterior
Martina Matteucci

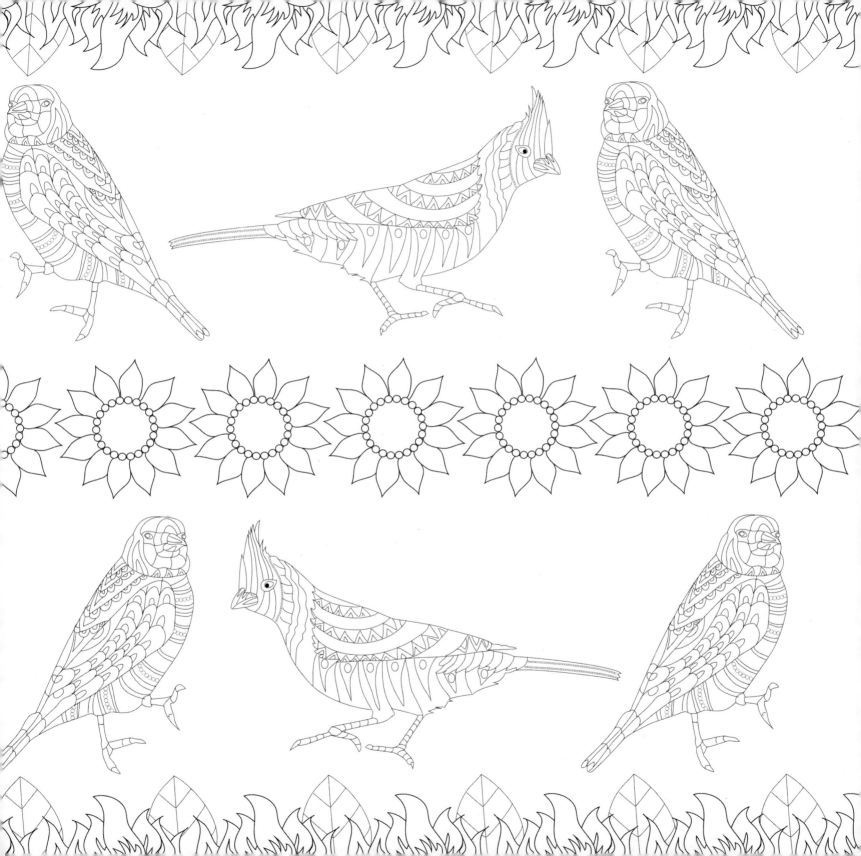

Ilustración página anterior
Matías Lapegüe

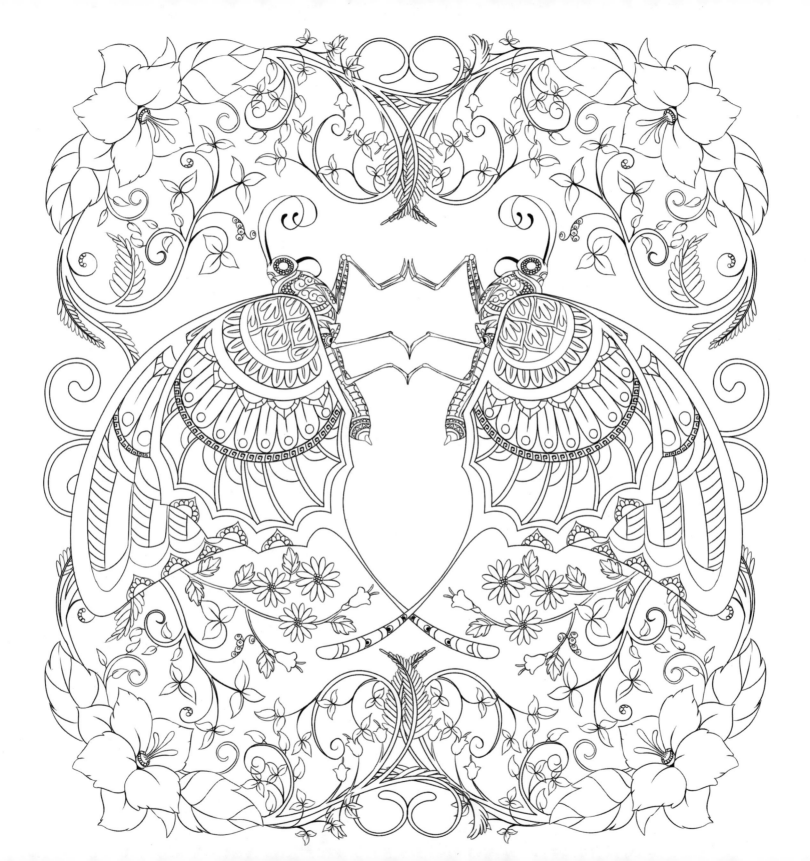

Ilustración página anterior
Martina Matteucci

Ilustración página anterior
Matías Lapegüe

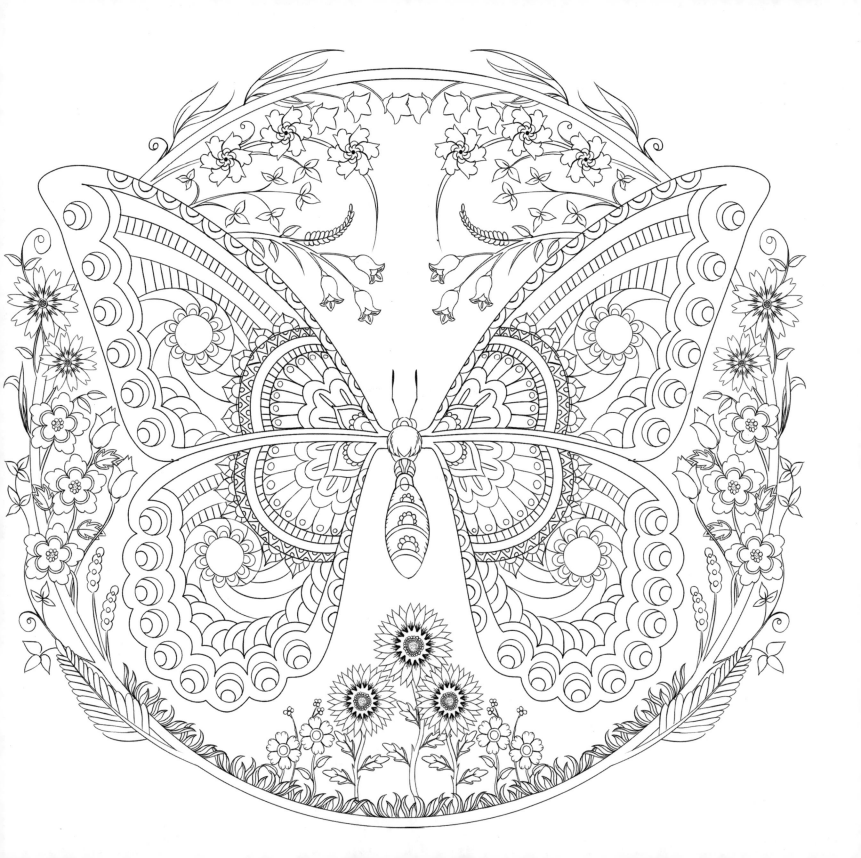

Ilustración página anterior
Martina Matteucci

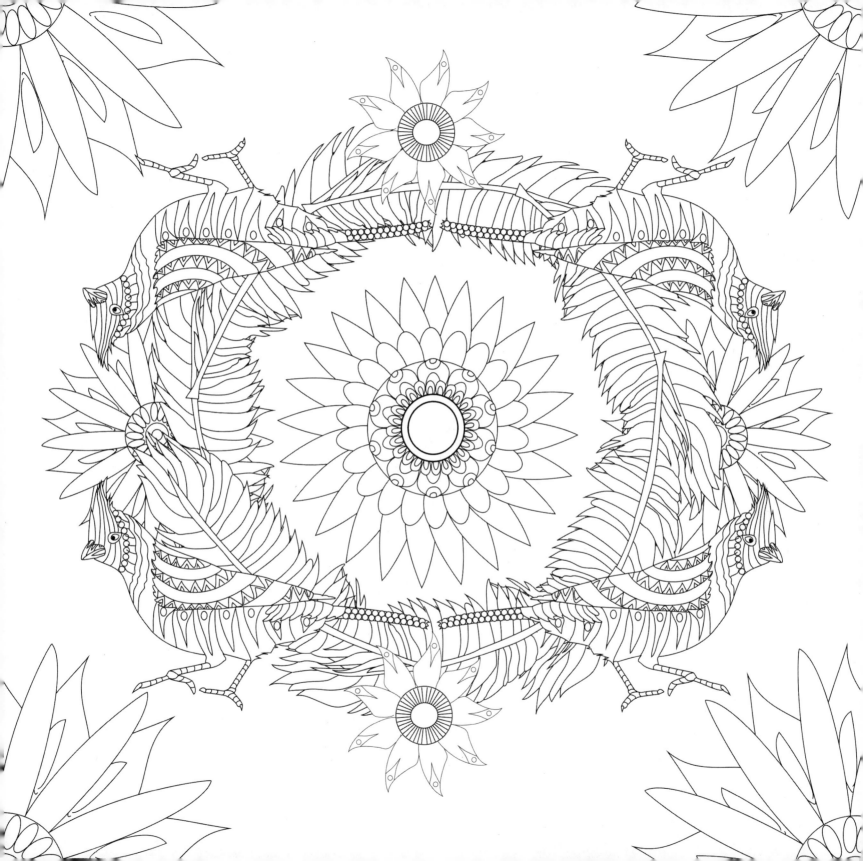

Ilustración página anterior
Matías Lapegüe

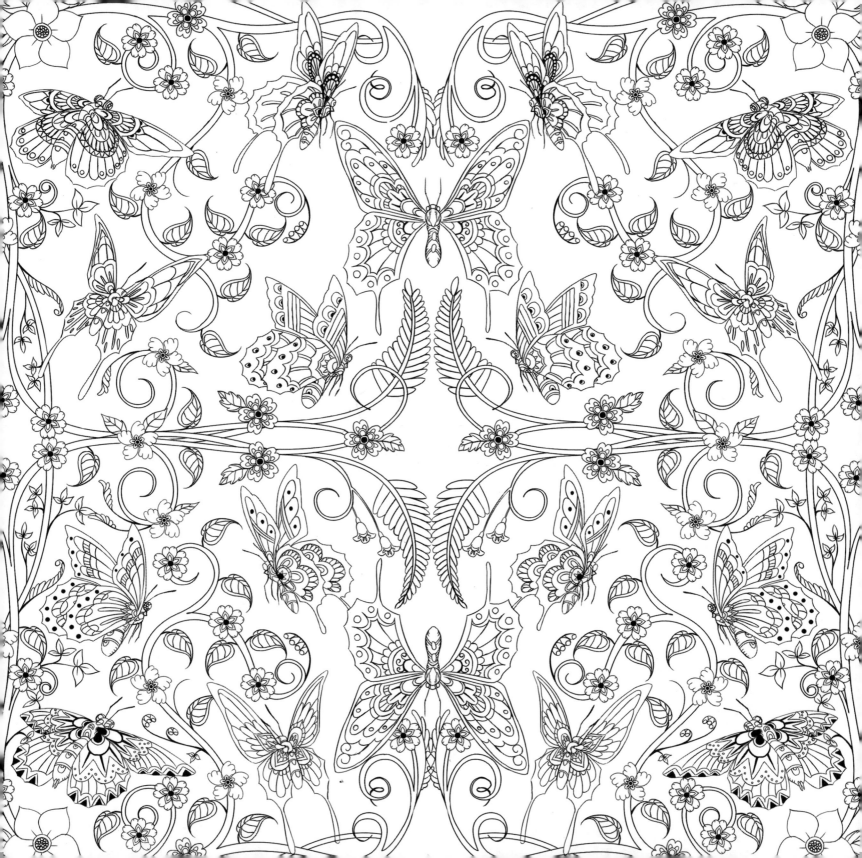

Ilustración página anterior
Martina Matteucci

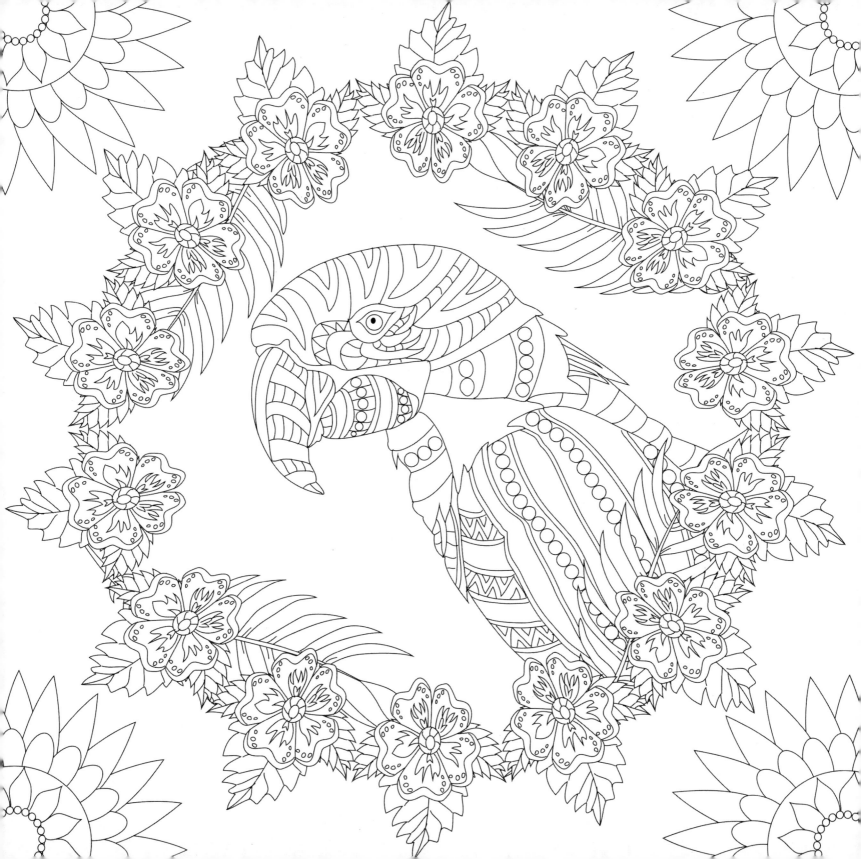

Ilustración página anterior
Matías Lapegüe

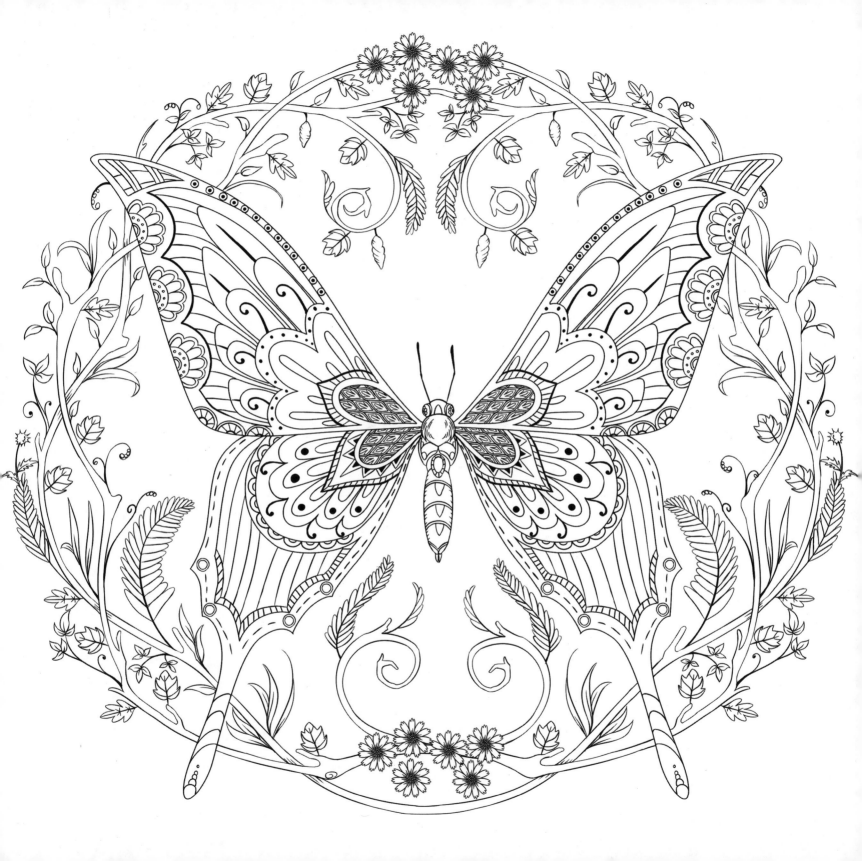

Ilustración página anterior
Martina Matteucci

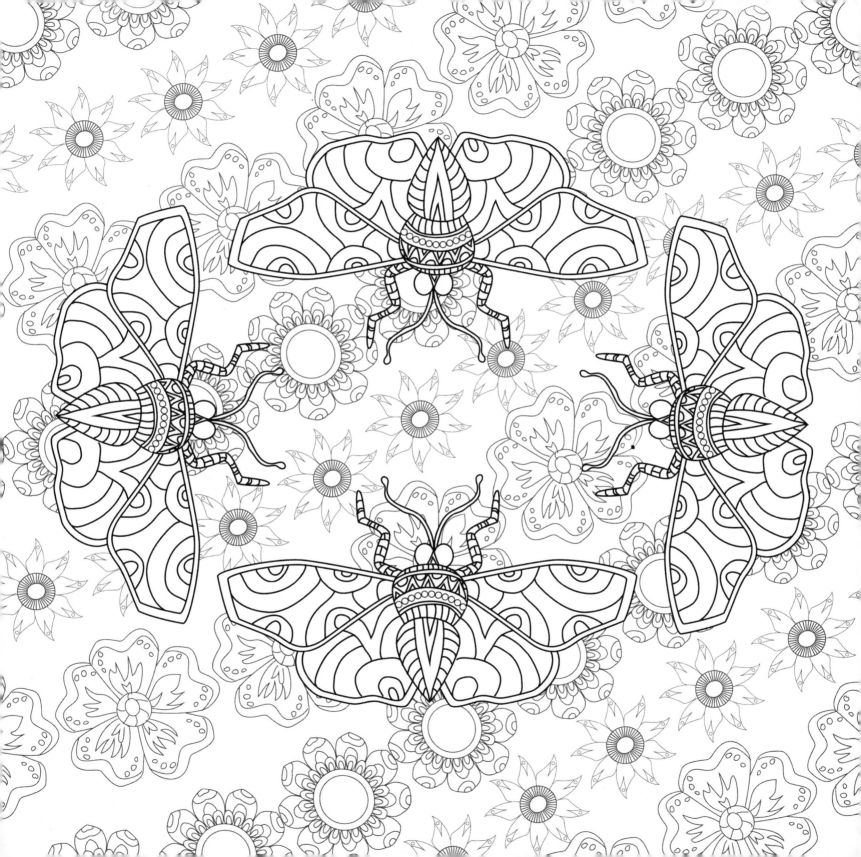

Ilustración página anterior
Matías Lapegüe

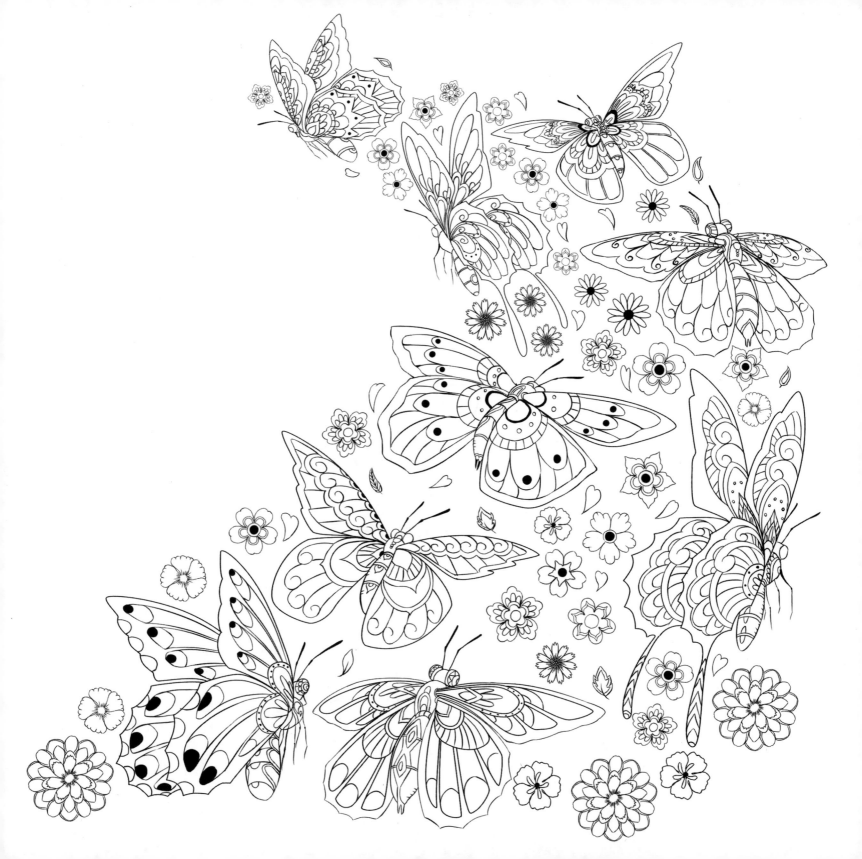

Ilustración página anterior
Martina Matteucci

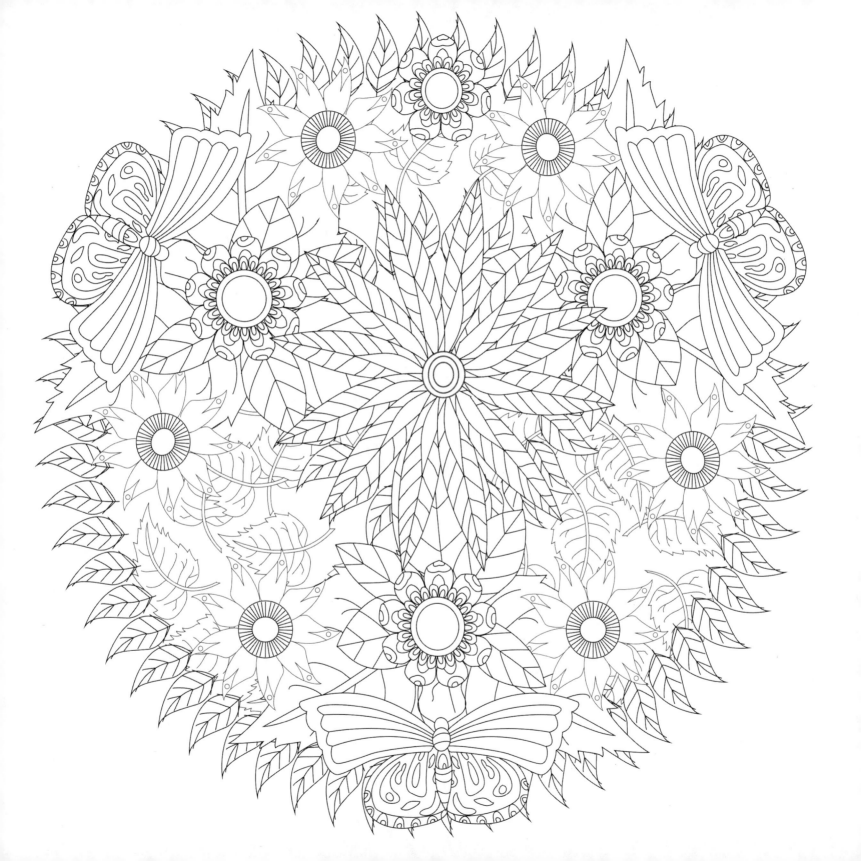

Ilustración página anterior
Matías Lapegüe

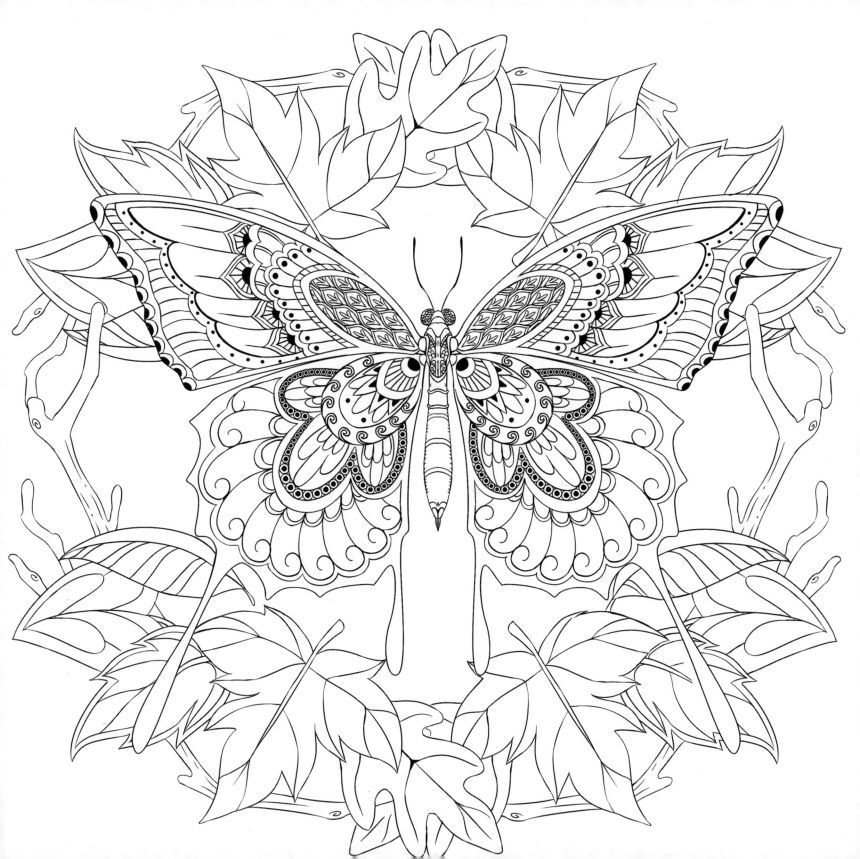

Ilustración página anterior
Martina Matteucci

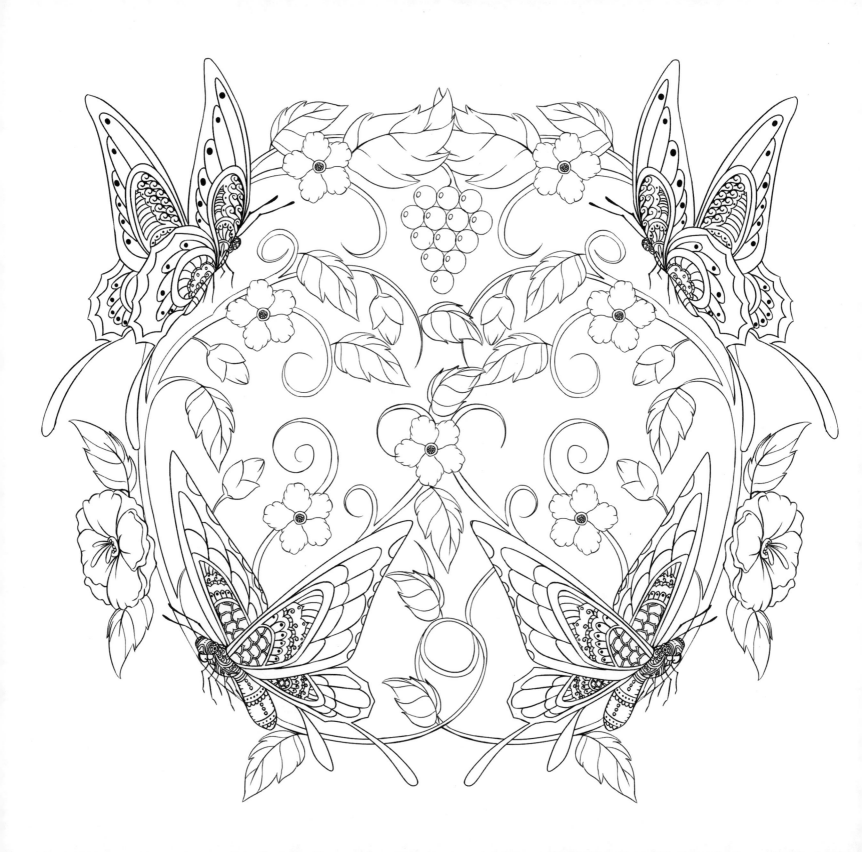

Ilustración página anterior
Martina Matteucci

Ilustración página anterior

Matías Lapegüe

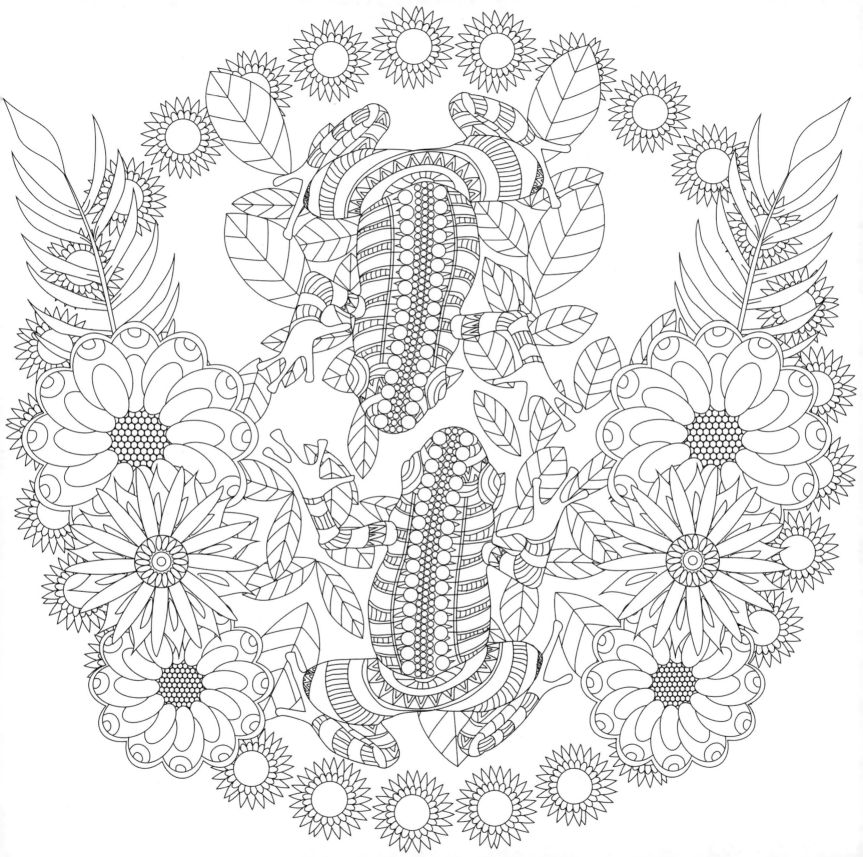

Ilustración página anterior
Matías Lapegüe